CUTE PETS IM MUSEUM

...SING THE DAYCARE SONG ALL TIME LONG!

Alle Rechte in diesem Buch sind den Autoren vorbehalten

Autoren / Bilder / Cover

Dirk L. & Tanja Feiler

X malt Kitty

X, der Künstler in der Cute Pets WG, malt ein paar Bilder von Kitty. Er ahnt nicht, dass eins der Bilder im Museum von Petcity die Nummer eins werden wird.

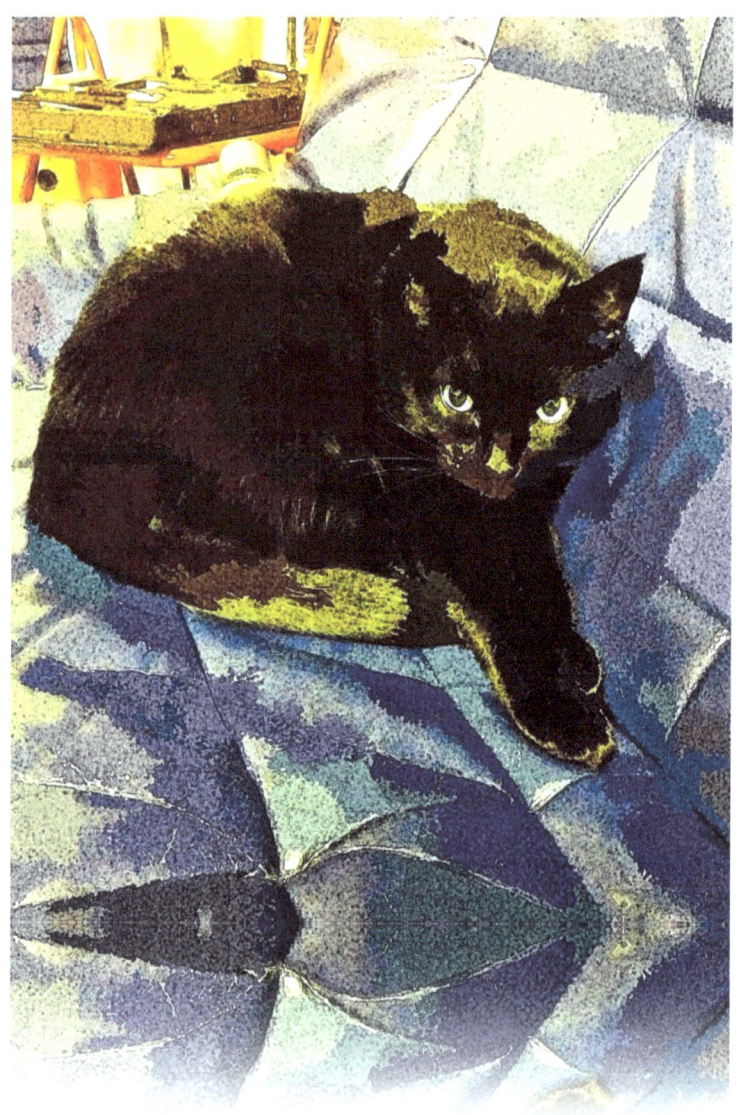

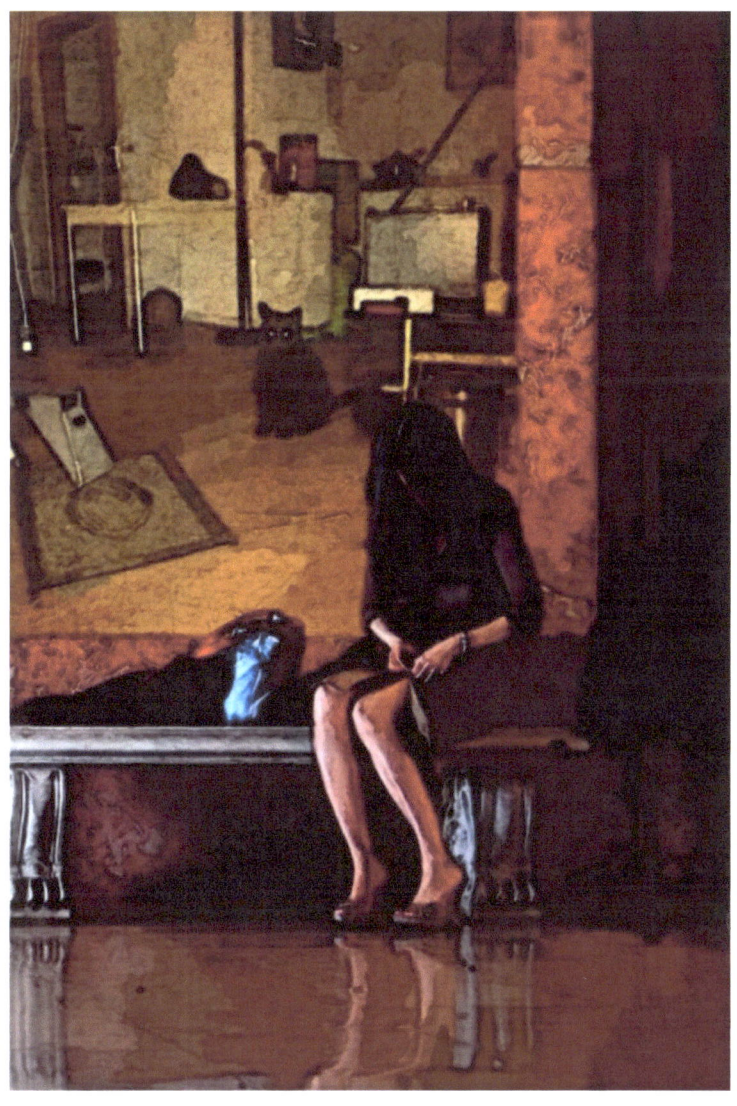

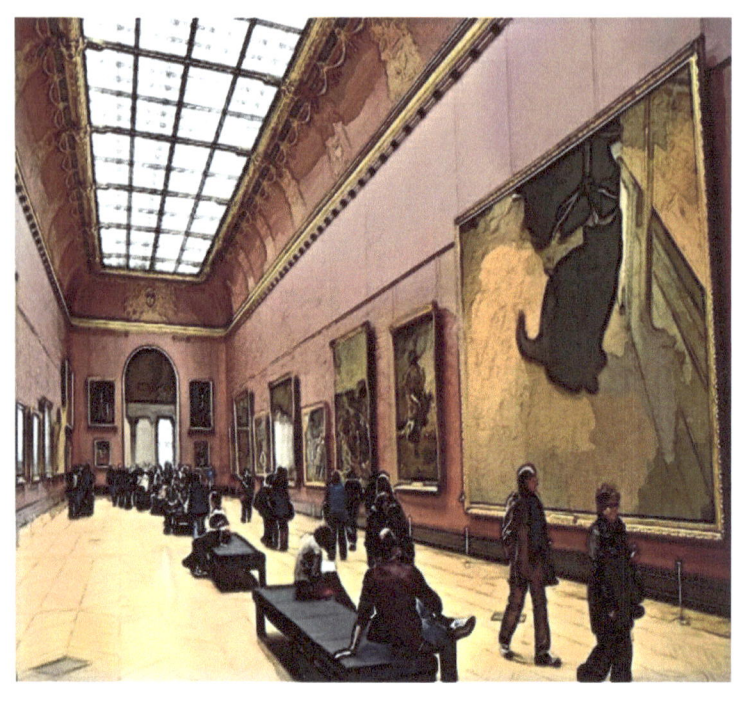

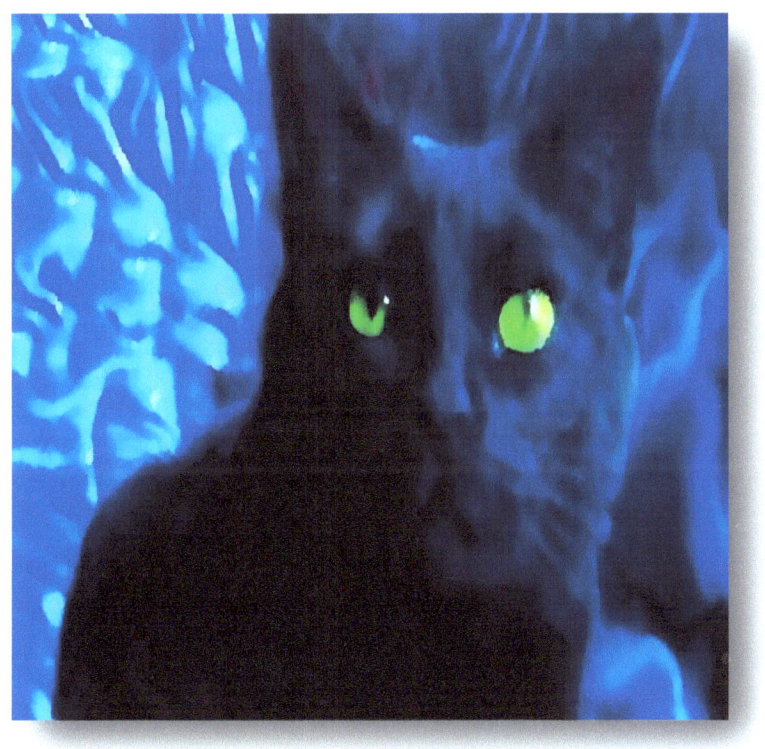

Kitty gefallen die Bilder sehr gut. Und natürlich haben die Cute Pets einen Plan, den weder X noch Kitty wissen: Sie fotografieren die Bilder und zeigen sie dem Museumsdirektor des Petcity Museums. Und vor allem ein Bild gefällt ihm besonders

Gut, dass die niedlichen Kuscheltiere dann ins Museum bringen. Plötzlich ist es die Nummer eins der Bilder und die Cute Pets verraten Kitty und X, was sie angestellt haben. Jetzt heisst es: Auf ins Museum...

Besuch im Museum

Alle ziehen sich gut an und besuchen das Petcity Museum. Das Bild von Kitty hat die meisten Bewunderer.

Sogar ein Bild, von Kittys Lieblingsplatz gibt es.

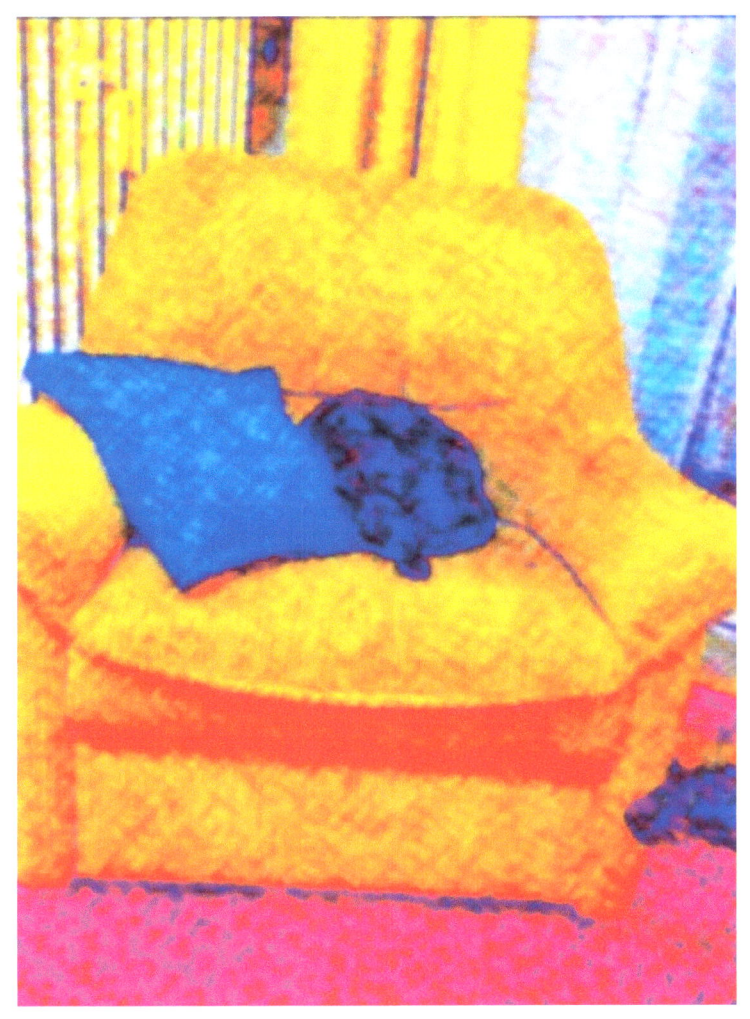

X malt noch mehr Bilder. Er ist jetzt ganz in seinem Element. Vielleicht ist das PetCity Museum ja an noch mehr Bildern interessiert. Die Überraschung ist den Cute Pets gelungen.

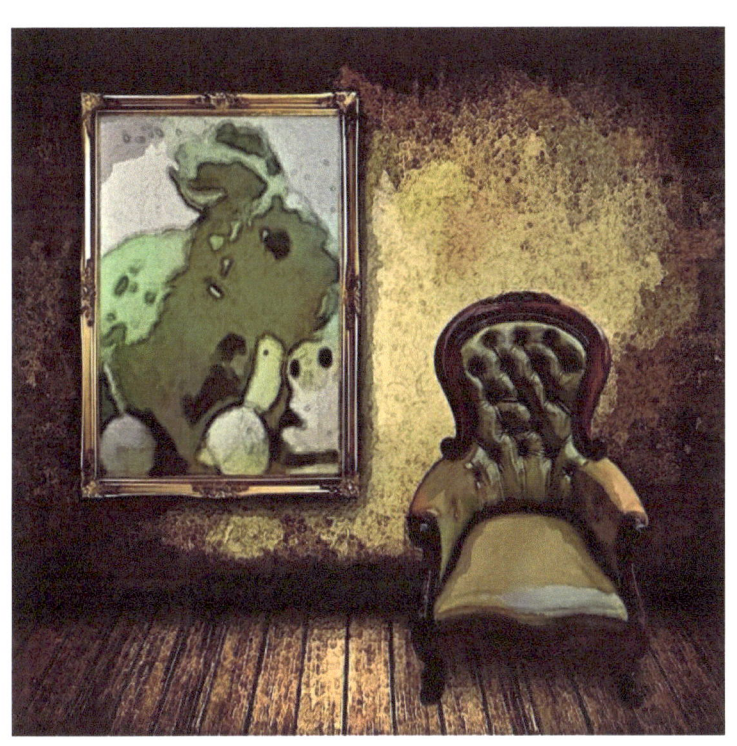

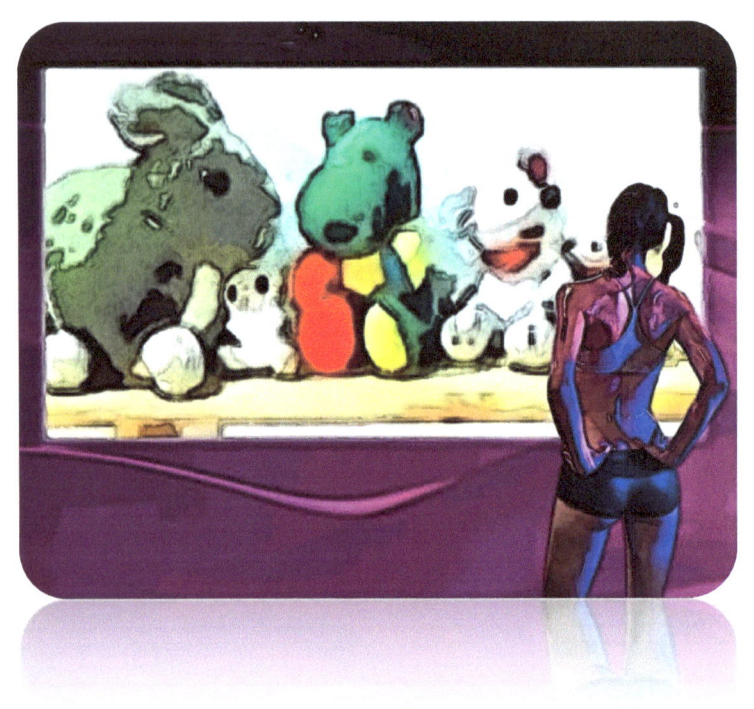

Dann wagt er sich an ein Bild, dass er von sich selbst malt.

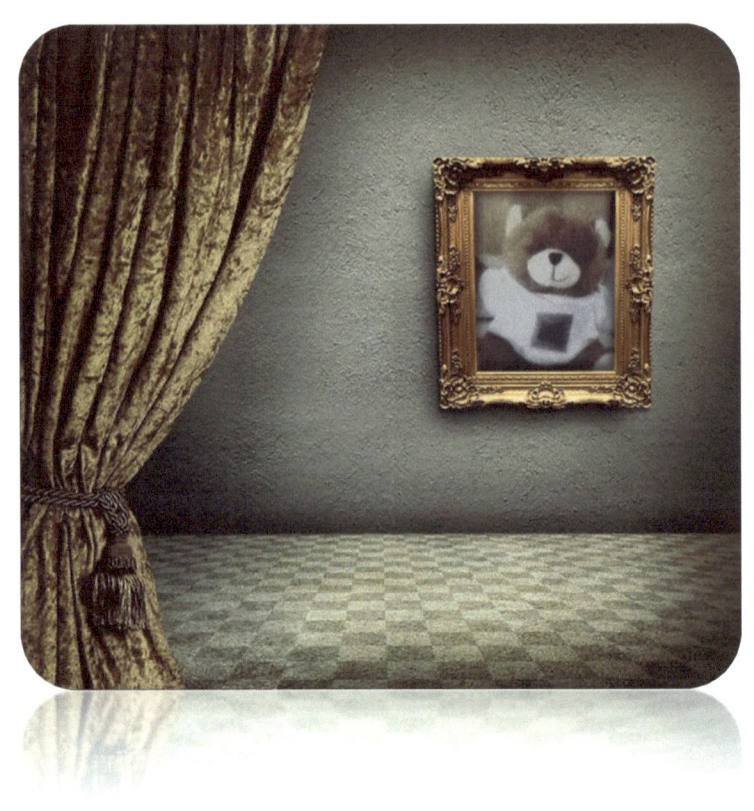

Die cute pets sind sich jetzt nicht mehr einig, welches das schönste von x Bildern ist. Kitty findet das Bild von Haeschen und Angela am besten...

SING THE DAYCARE SONG ALL TIME LONG

www.ingramcontent.com/pod-product-compliance
Lightning Source LLC
Chambersburg PA
CBHW041619180526
45159CB00002BC/934